拍照的人

漩涡

PHOTO TAKERS

熊小默　编著

U0113510

人 民 邮 电 出 版 社

北　京

图书在版编目（CIP）数据

拍照的人．漩涡 / 熊小默编著．-- 北京 ： 人民邮电出版
社， 2023.3
ISBN 978-7-115-59621-5

Ⅰ．①拍… Ⅱ．①熊… Ⅲ．①摄影集－中国－现代②摄
影师－访问记－中国－现代 Ⅳ．① J421 ② K825.72

中国版本图书馆 CIP 数据核字（2022）第 124611 号

内 容 提 要

《拍照的人》是导演熊小默策划的系列纪录短片，
他和团队在 2021—2022 年走遍祖国大江南北，记
录了 5 位（组）摄影师的创作历程。本书是同名系
列纪录短片的延续，共包含 6 本分册。其中 5 本分
别对应 214、林舒、宁凯与 Sabrina Scarpa 组合、
林洽、张君钢与李洁组合，每册不仅收录了这位（组）
摄影师的作品，还通过文字分享了他们对摄影的探
索和思考，以及他们如何形成各自的拍摄主题。另
一册则是熊小默和副导演苏兆阳作为观察者和记录
者的拍摄幕后手记。

编　著　熊小默
责任编辑　王　汀
书籍设计　曹耀鹏
责任印制　陈　犇

人民邮电出版社出版发行
北京市丰台区成寿寺路 11 号
邮　编　100164
电子邮件　315@ptpress.com.cn
网　址　https://www.ptpress.com.cn
北京雅昌艺术印刷有限公司印刷

开　本　889×1194　1/16
印　张　18
字　数　300 千字　　　　　　　读者服务热线　（010）81055296
定　价　268.00 元（全 6 册）　印装质量热线　（010）81055316
2023 年 3 月第 1 版　　　　　　反盗版热线　　（010）81055315
2023 年 3 月北京第 1 次印刷　　广告经营许可证　京东市监广登字 20170147 号

林洽 、

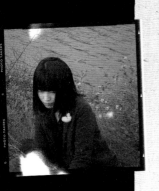

在林洽的照片里，世界是由敏感细腻的不同瞬间组成的，它的微妙动静也许更容易被女孩体察到。对拍照的着迷缘起于她的大学时代，她拿起手机或相机在快速流淌的现实里撷取梦一般的切片。用她自己的话来说，这些照片是静寂无声的，一部分原因是她的听障，让视觉成为她更重要的感知外界的方法；另一部分是因为她始终的不安，在故乡汕头或在世界的其他角落，她拍下的画面其实归根结底都是对梦的重塑。

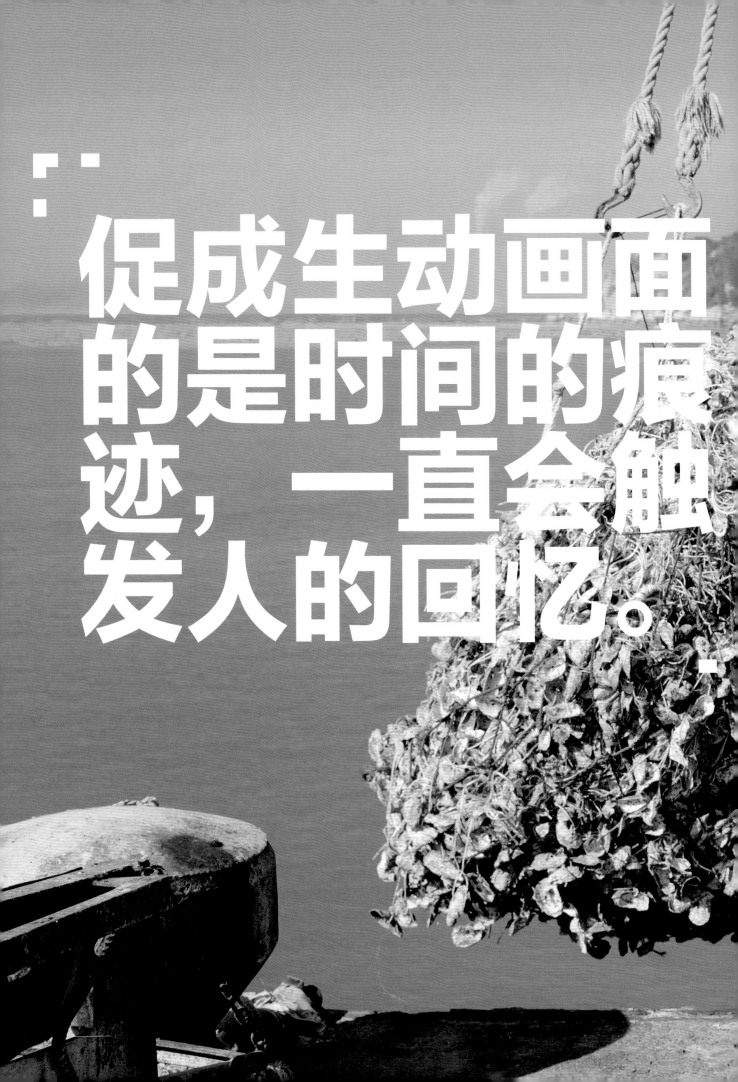

促成生动画面的是时间的痕迹，一直会触发人的回忆。

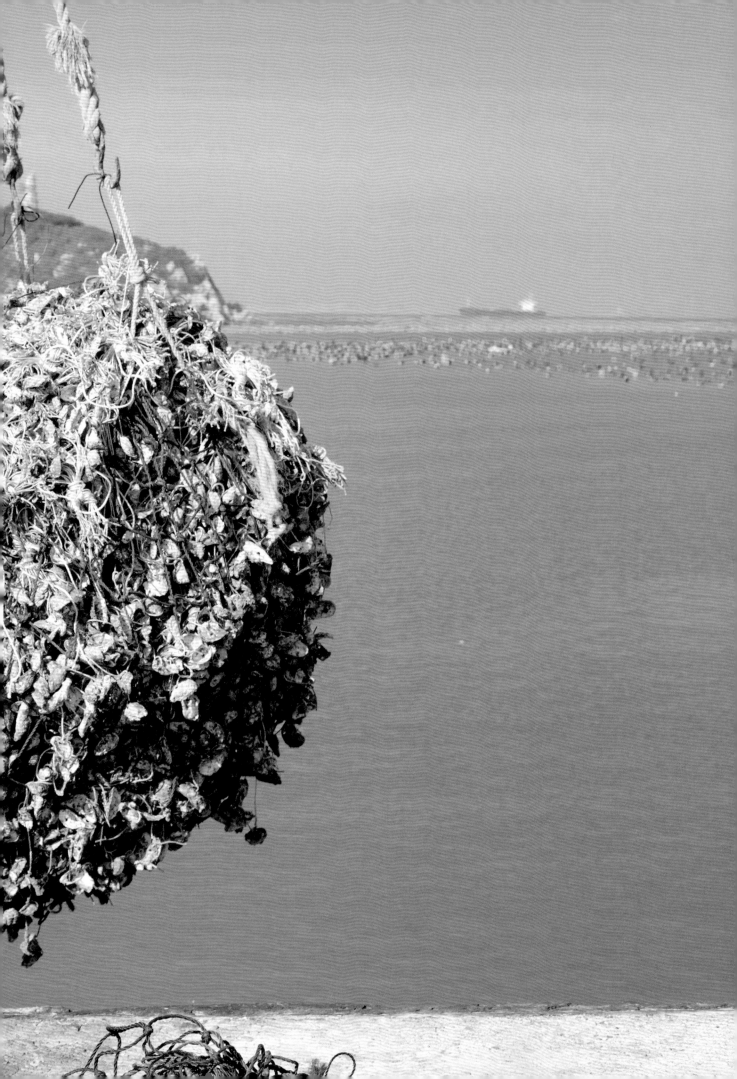

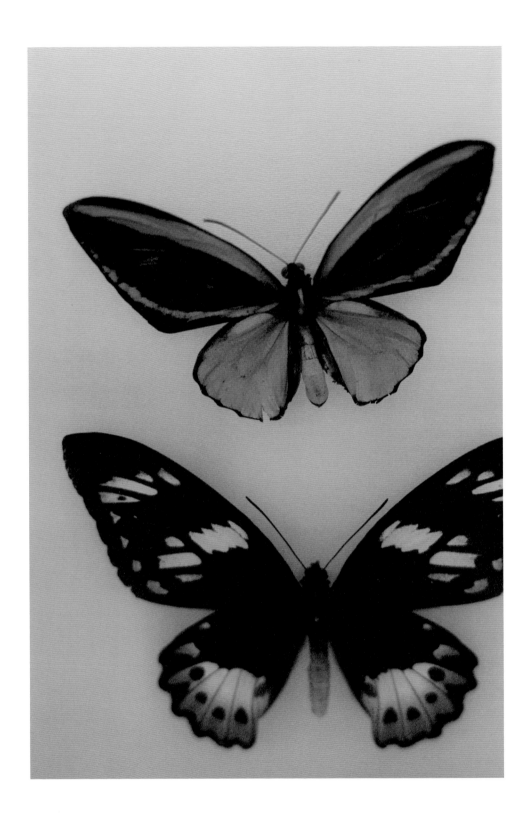

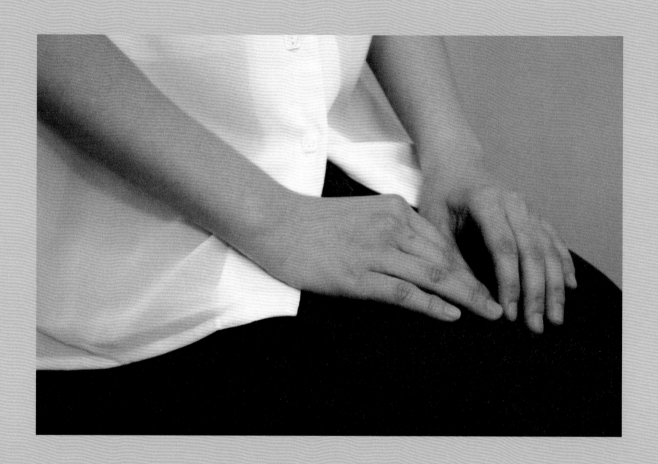

我经常在社交媒体上记录我梦见了什么，这
些梦境中的事物让我开始思考自己的摄影。
我觉得梦是很内在、很诗意的体验，能让我
觉得特别安心。

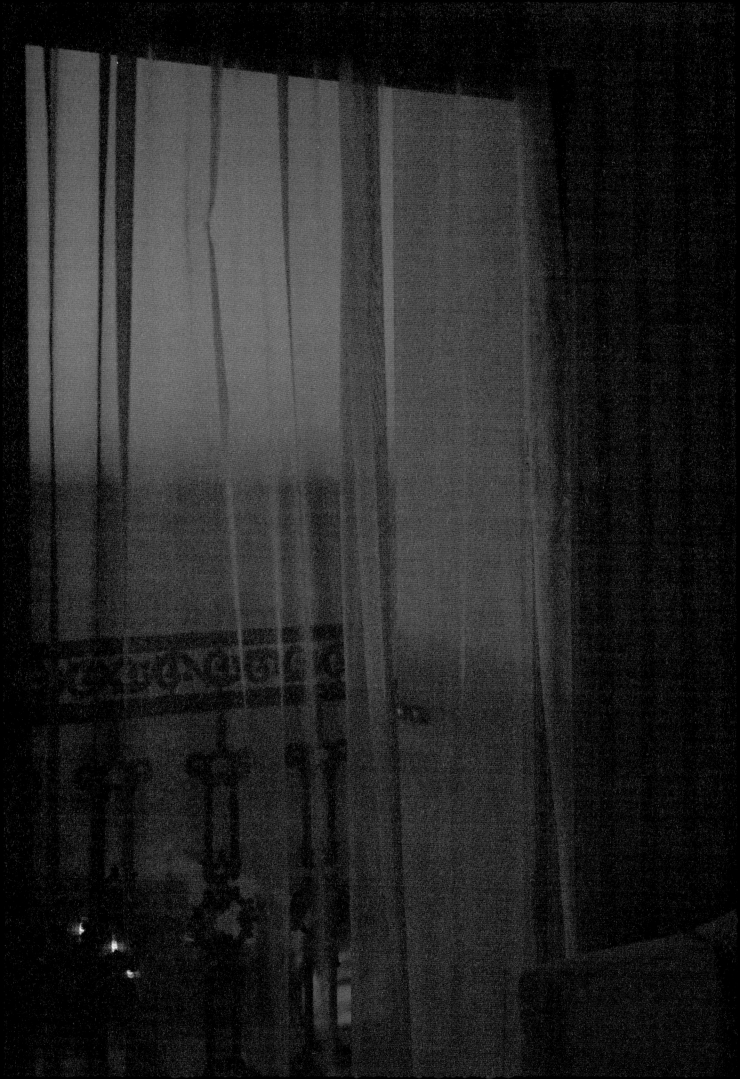

当我回看自己记录的梦，
我会有意去强化它们文字中描述的特质，
把它们转为图像。

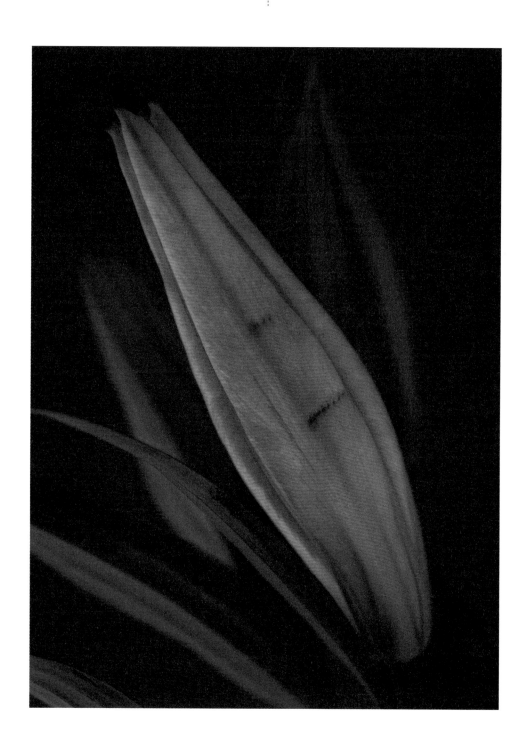

选择拍"梦"是我出于本能的冲动。

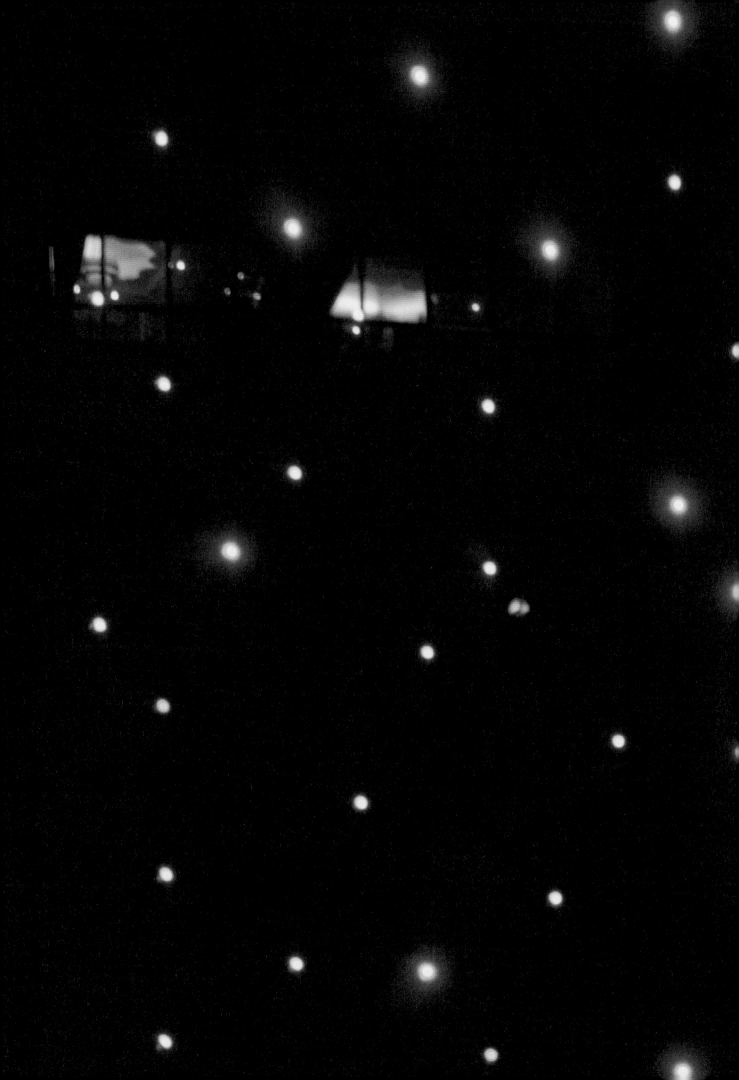

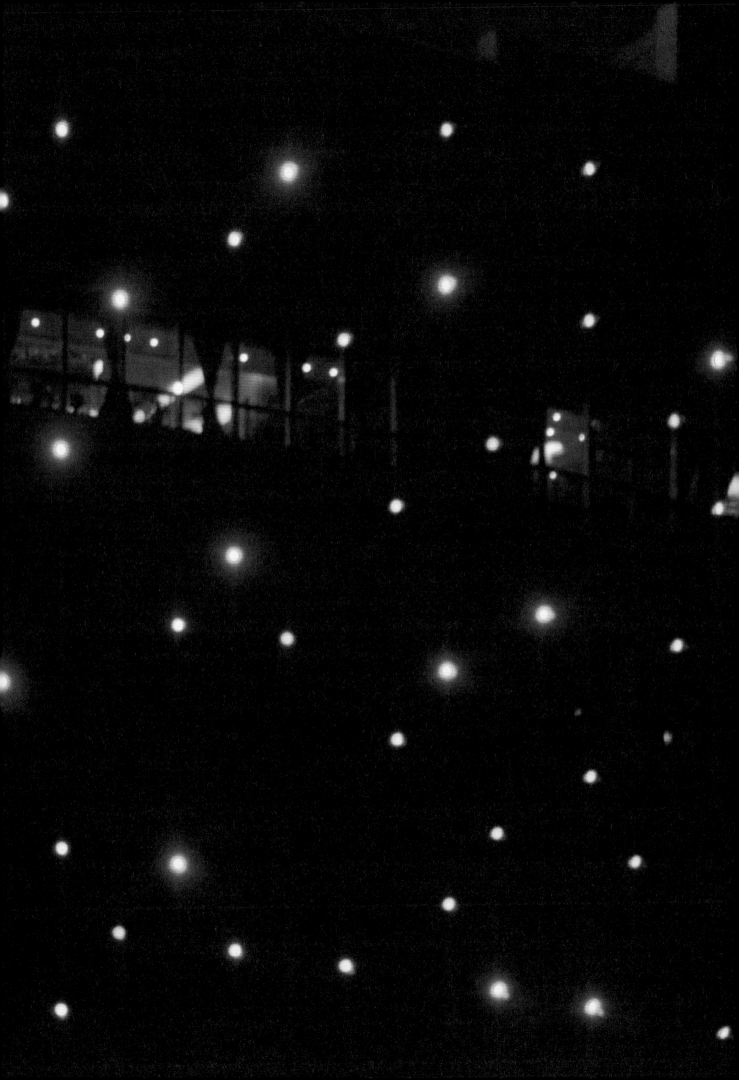

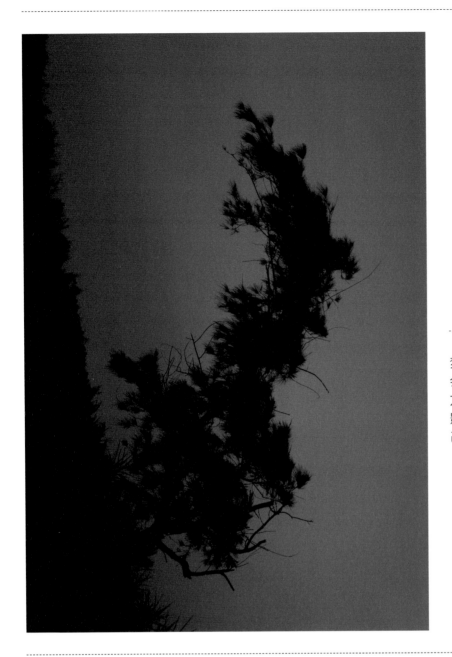

梦中的风景成为我生活的诗画。我觉得大家都会想去那种有水，有小草，充满自然气息的地方，后来我才慢慢发现，不能总是参照别的摄影师或当下流行的题材去拍照，还是得借鉴自己的生活。

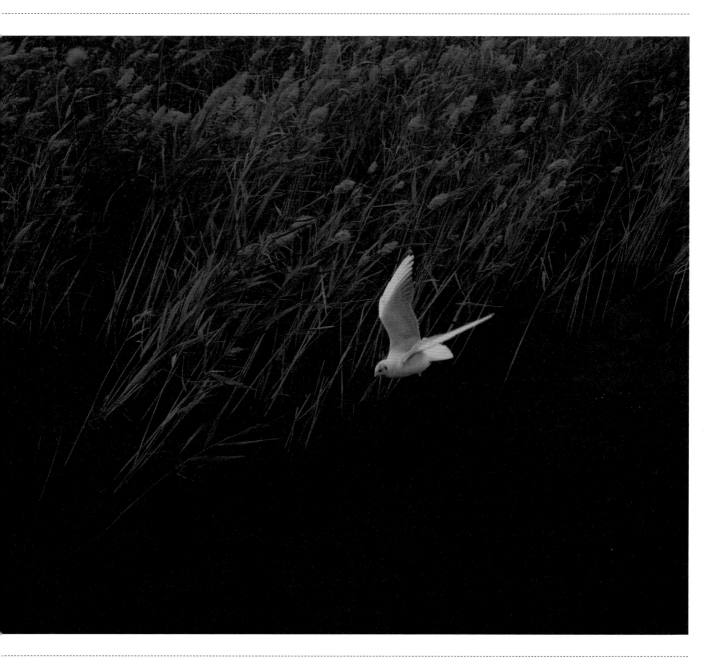

自己特别想要追求的东西、最想要
成为的人，这些选择让我在拍照的
路上坚定地走下去。

「我拍下来的
安静的，没

画面经常是
有声音的。

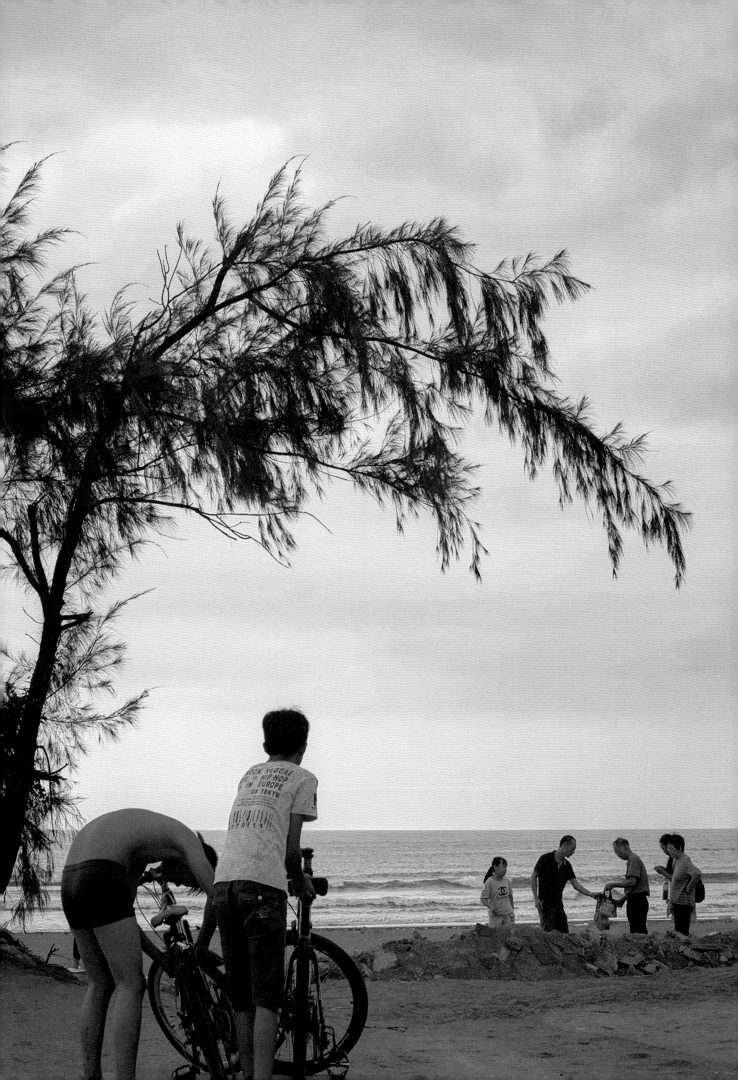

真正对摄影着迷要从某天说起。因为课堂作业需要查阅资料，我去了图书馆，那儿有很多旧的摄影书，看到封面不错的就随手拿出来翻翻。

此前我认识的摄影师基本都是日本的，那阵子很流行"浪摄流"。但我在图书馆关注的并不是这方面的内容，我选择看"静"一点的照片，比如一些手工艺介绍书中的产品图录，或是古建筑的构件。这些静物的调性很美，很吸引我。

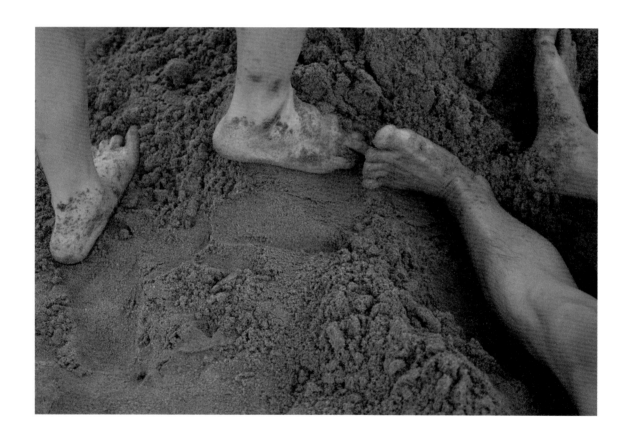

我想引用一本书里的文字："对于 13 世纪的人来说，天堂的花园比波阿西的森林更为现实，因为那是唯一真实的东西，也是他会愿意首先看到的。尽管他常常经过波阿西的森林，但这片林子却会使他偏离目标。"

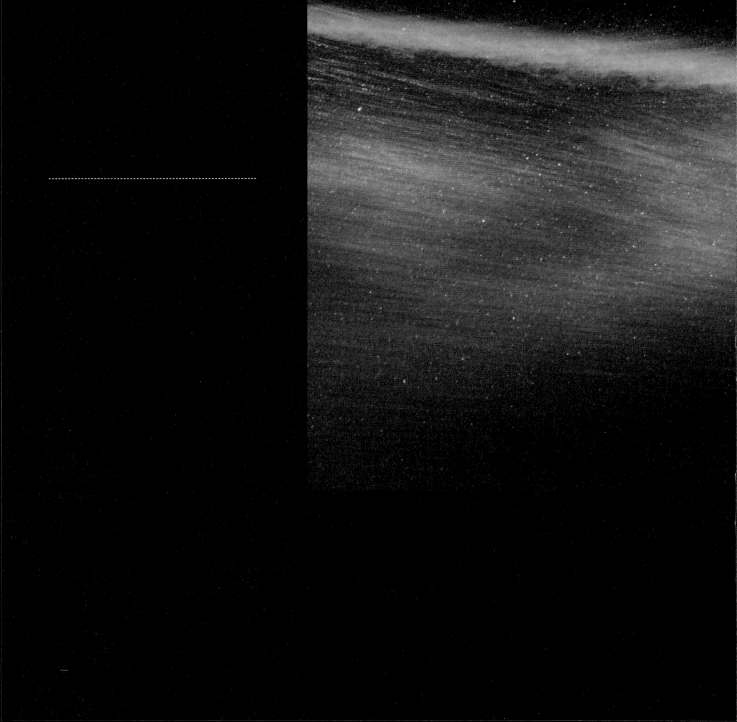

"选择自己的真理时，
就在选择自己的现实——它以为值得表现的真实。" [1]

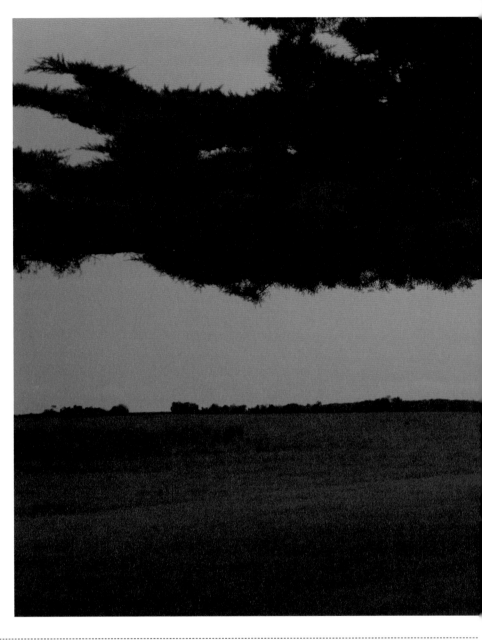

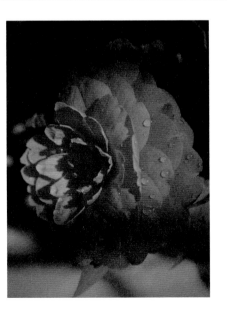

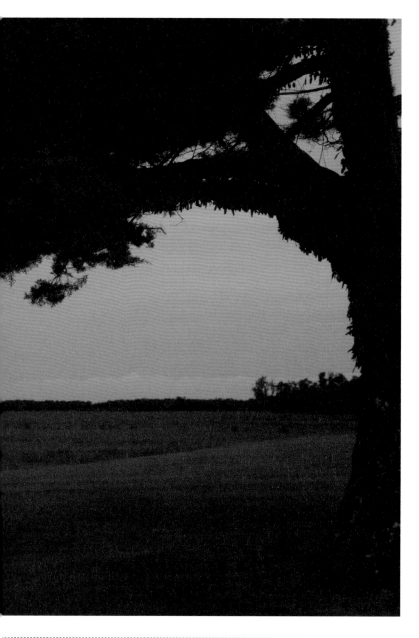

那时候开始，我喜欢在手机里囤积"命中"我的图像，每一个手机都起码会存一万张图像在相册里，它们的来源也多种多样，有购物网站的商拍、互联网梗……千奇百态、光怪陆离。实际上相册中记录日常生活的照片非常少，大部分存储空间都让给了这些图像，存下即拥有，这个习惯我保留至今。

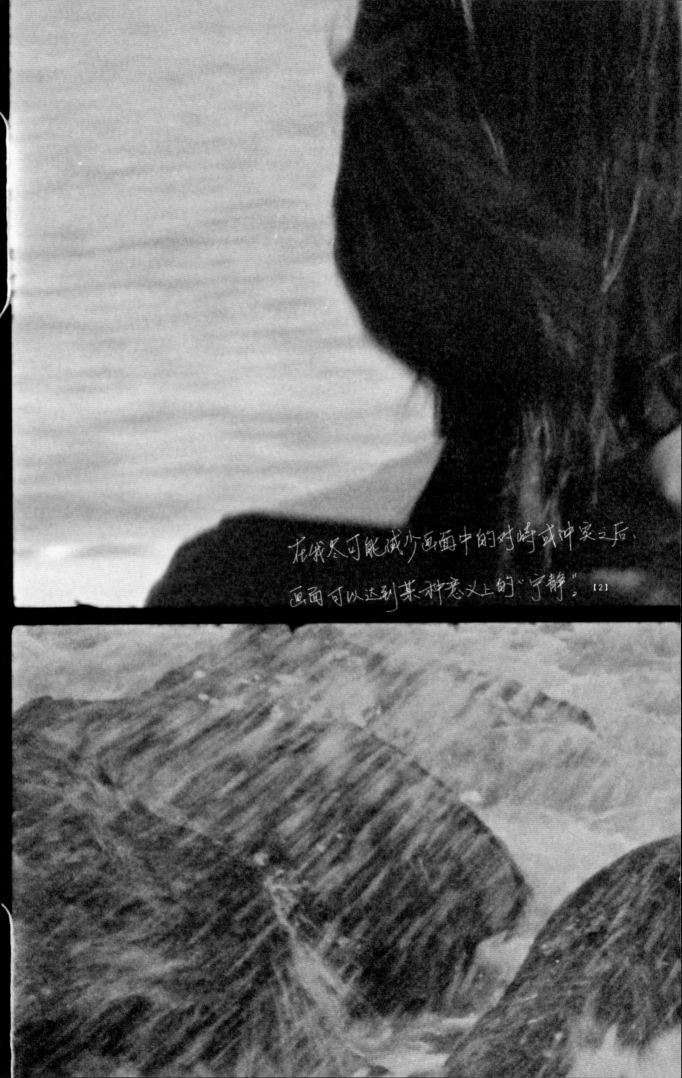

在我尽可能减少画面中的对峙或冲突之后，
画面可以达到某种意义上的"宁静"。【2】

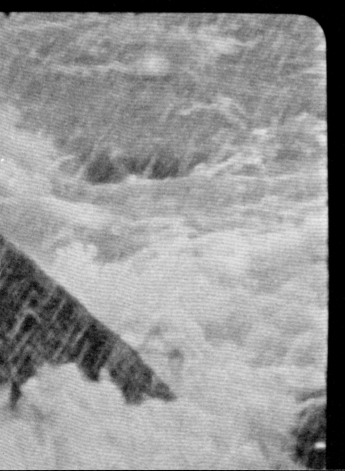

我觉得自己的摄影和其他人最大的不同，是我的图像"没有什么声音"。我不确定这与我的听力障碍有没有关系。在我尽可能减少画面中的对峙或冲突之后，画面可以达到某种意义上的"宁静"。

有人建议我拍
耳朵这类主题，
我不太喜欢。

比起命运，我更想抓住让自己有力的东西。

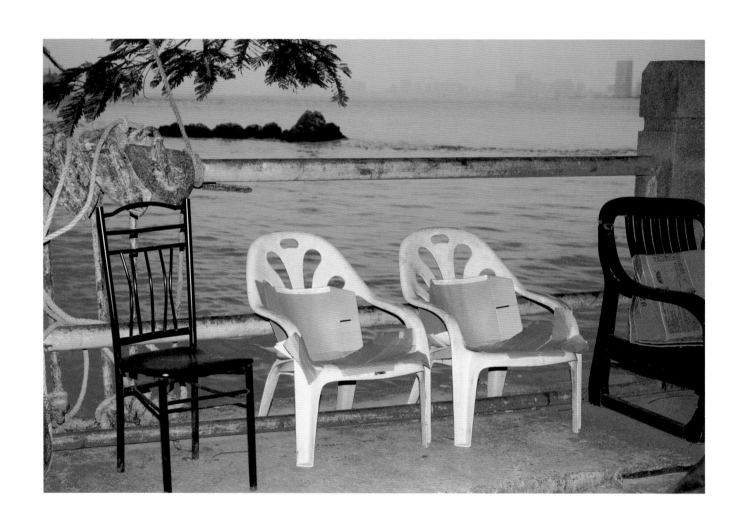

毕业后我买了相机和电脑，打算自己接点摄影的
活干。做了半年，听力突然无原因下降。经过一
段时间的治疗后，我开始了戴助听器的生活。

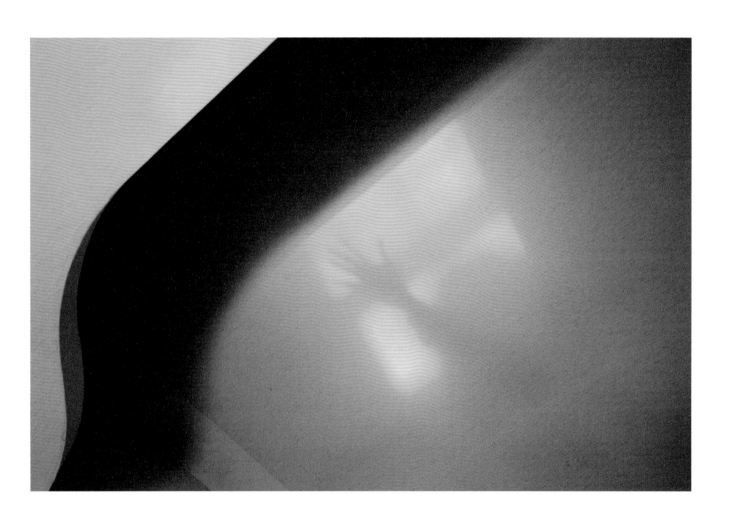

适应助听器需要时间，刚开始我听别人讲话是很困难的，
还经常会被汽车喇叭声吓到，性格也变得比之前犹豫，
有点回避与他人交流。交流停止，工作也停滞了。

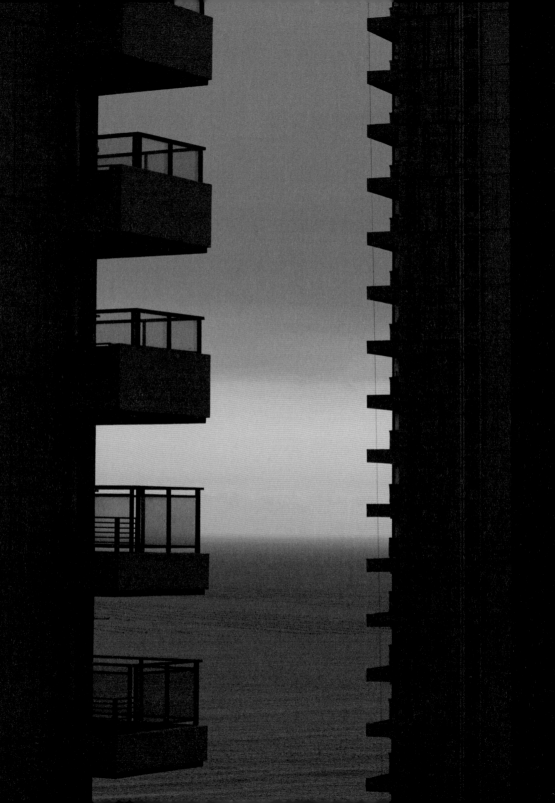

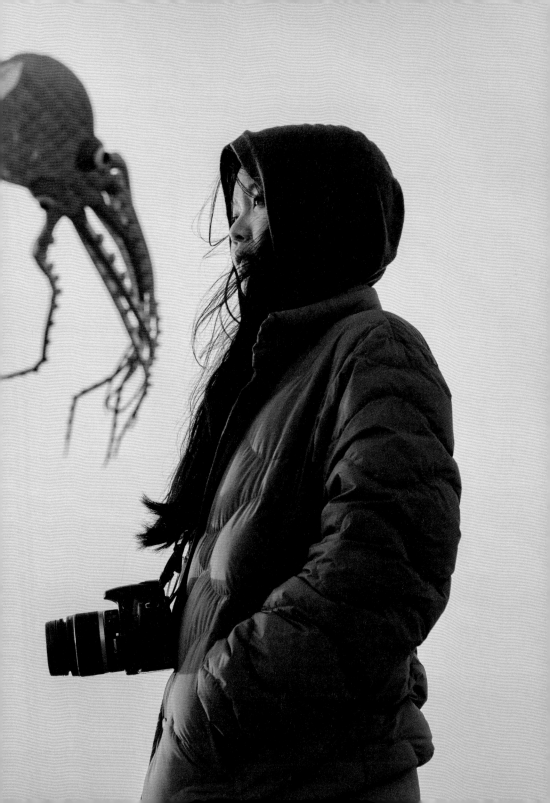

除了洗澡和睡觉，其他时间我都得戴助听
器。比起这些，更难忍受的是不能好好地
听音乐，因为戴不了耳机，只能通过扩音
器去欣赏。助听器里传来的声音断断续续
的，像听信号不好的电台，一些喜欢的声
音细节变得微弱。好在爵士还是能听点，
能听就是好事。

但听力减弱之后，我觉得我照片里体现出
的精神性反而增加了。

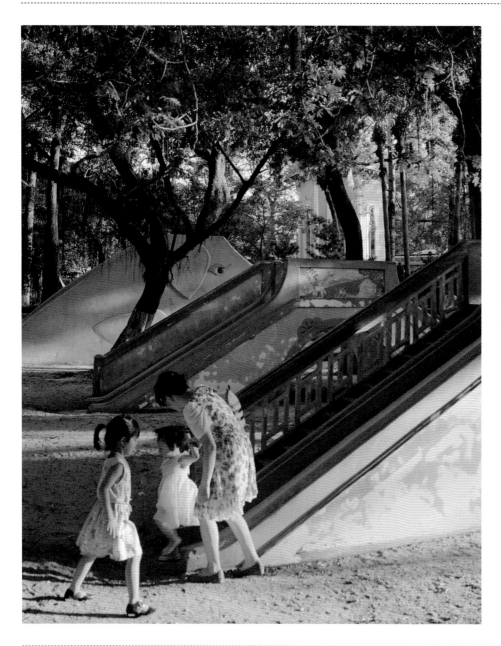

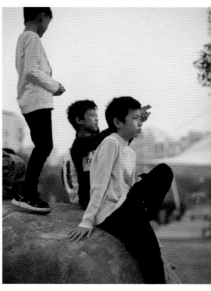

我曾有很长一段时间在家里休养，那段时间我在家发呆，看家里的东西，和小猫玩。久而久之，与这些事物长期地对视让它们也成为自己的一部分。我以前追求拍摄那些所谓的"陌生的风景"，现在在日常事物中也找到了类似的精神属性。从这个方面看，听力的骤降加强了我对生活的理解。

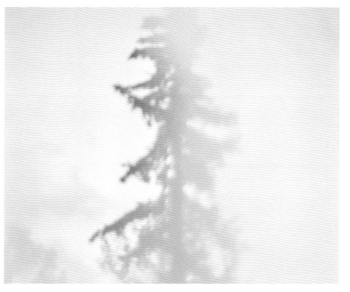

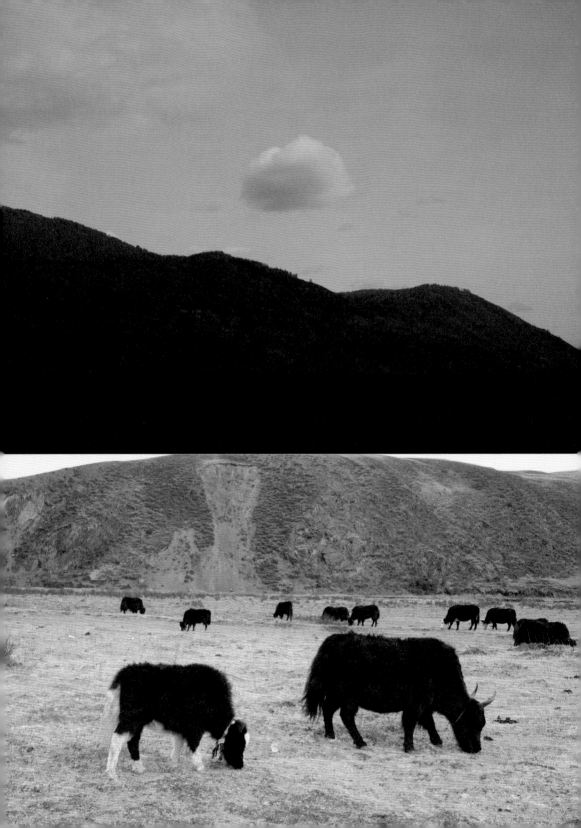

我经常被家乡本土的事物打动。

乡间的斗羊、羊群、稻田、水草、烧荒的场面，

这些都让我格外兴奋，

在我眼中这不仅仅是普通的乡间景象，

还包含许多特质。

比如斗能投射出一些人的精神品性，

还有烧荒时的壮观景象，

你能感知到火超越了物质的属性。

这些与我追求的图像的精神性是相连的。 [3]

我很少和别人
交流拍照。
我总是审视很
多遍自己拍的
东西。

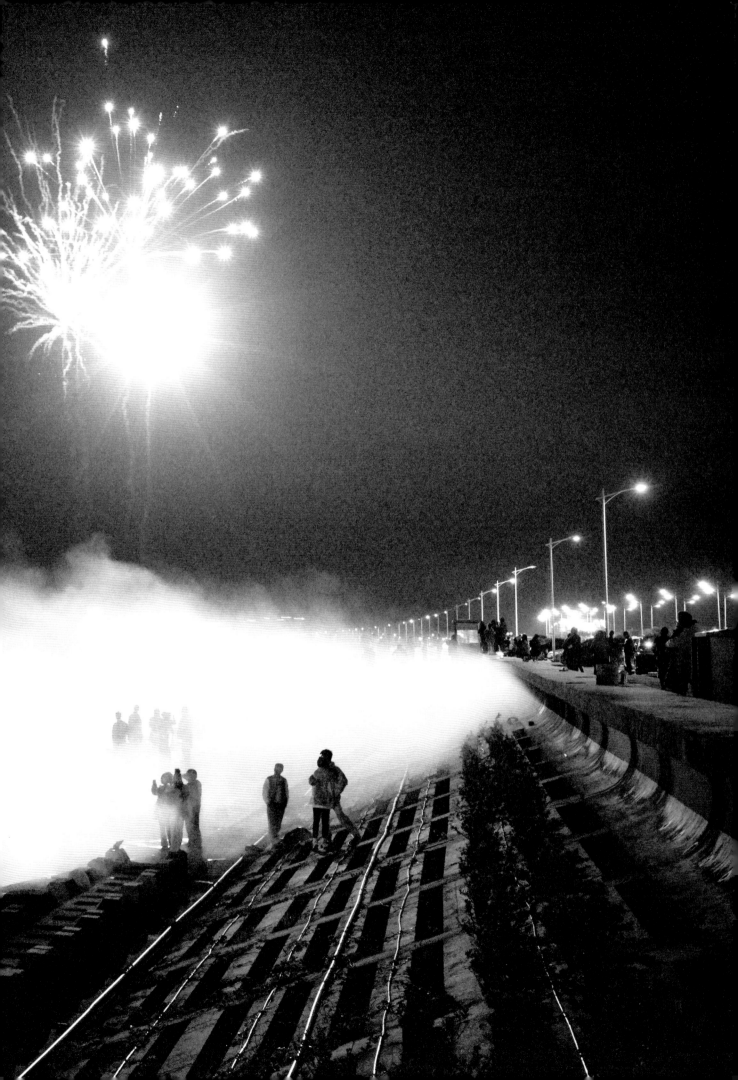

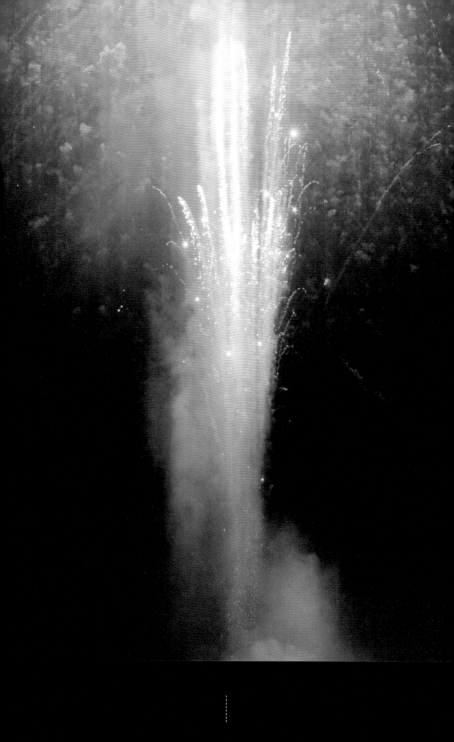

我们驱车前往海岛，在那里过夜。
早晨拍山上的大风车，然后花一个下午的时间站在礁石上，
只为拍下浪花拍岸的瞬间。

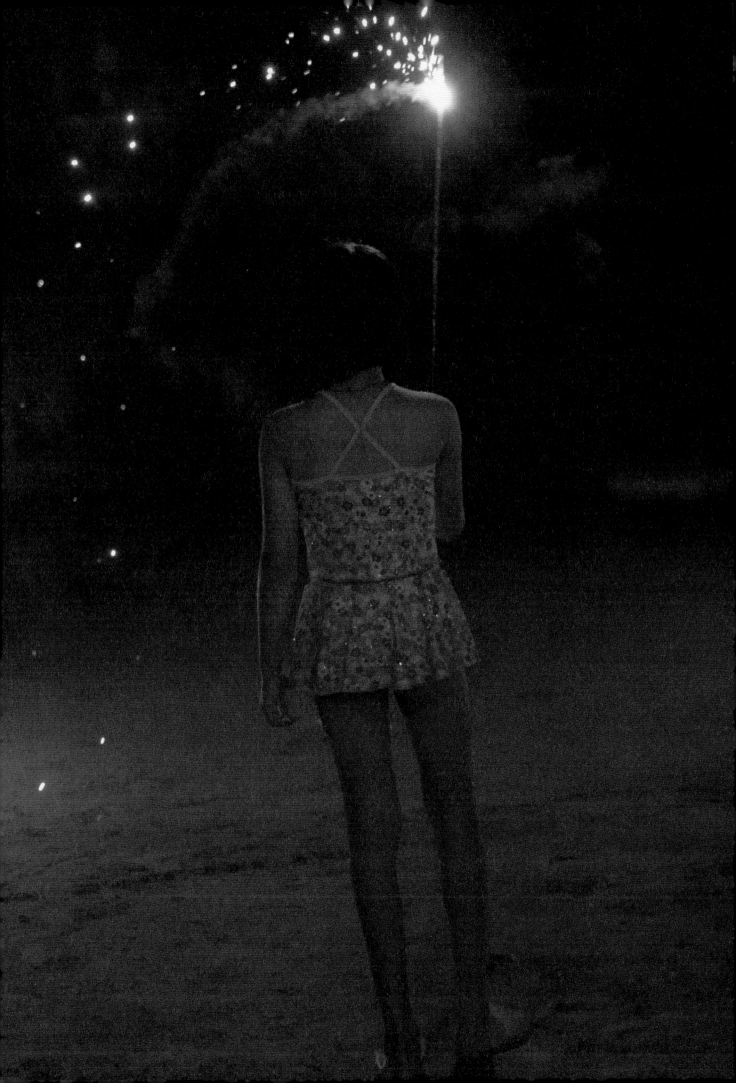

夜间常有烟花燃放，我们就买点甘草在东海岸坐着，你可以看到海边像我们这样无所事事的人

太多了，一群一群的，吃水果，喝茶，欣赏月光下的海平线。偶尔有轮船的汽笛声，小渔船静静地靠在岸边。

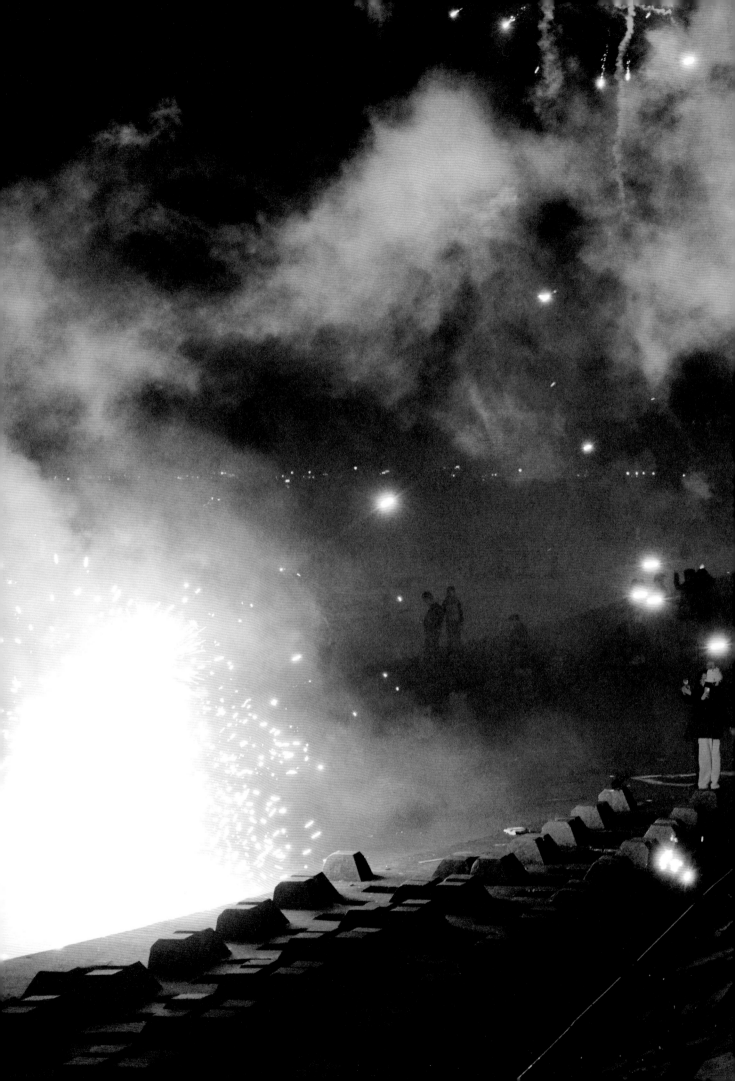

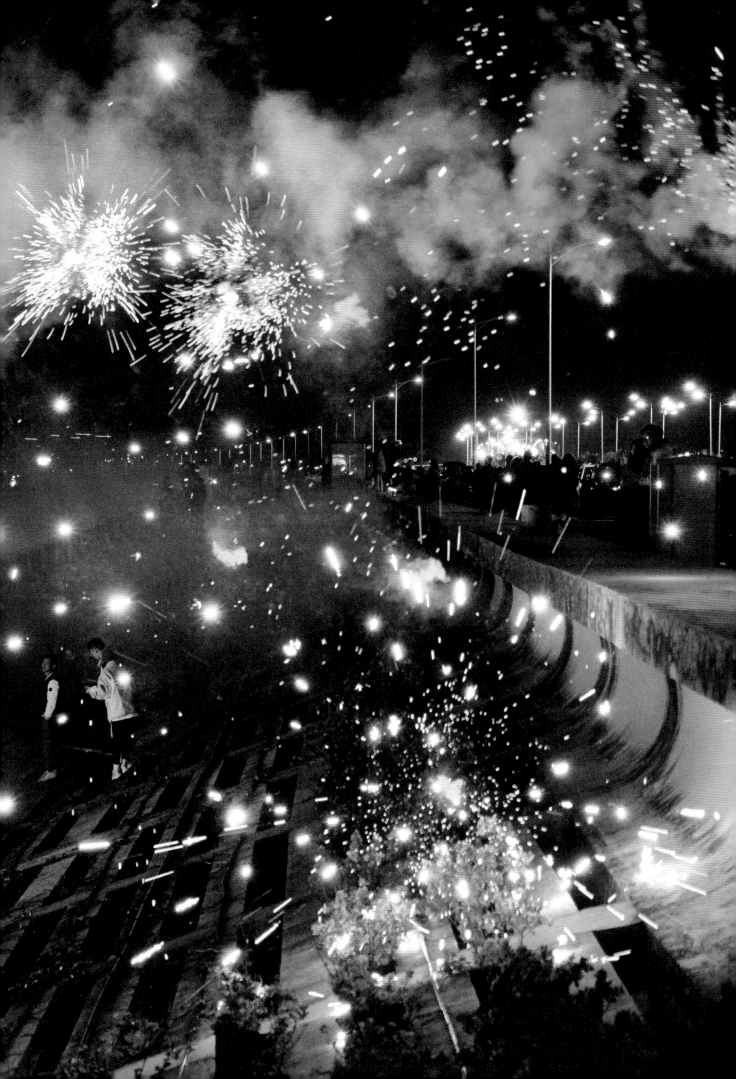

最后大家的照片也是差不多的，只是对于这样的
结果我们从不在意。

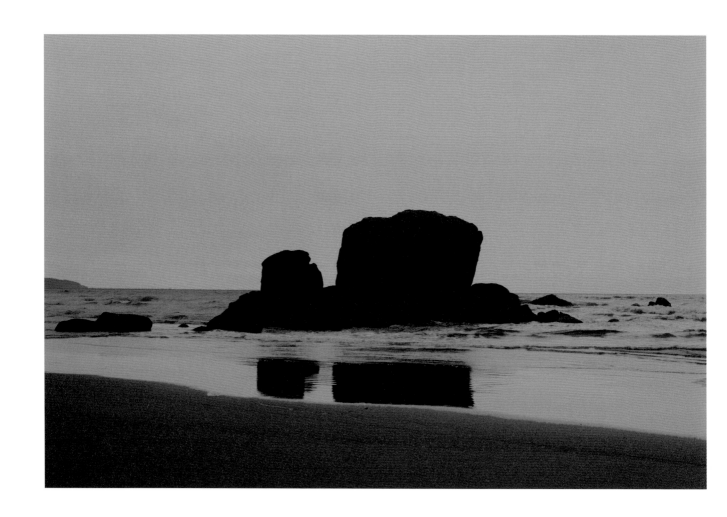

这几年我逐渐适应了助听器，也在慢慢尝试恢复工作的状态，希望可以坚持拍下去。

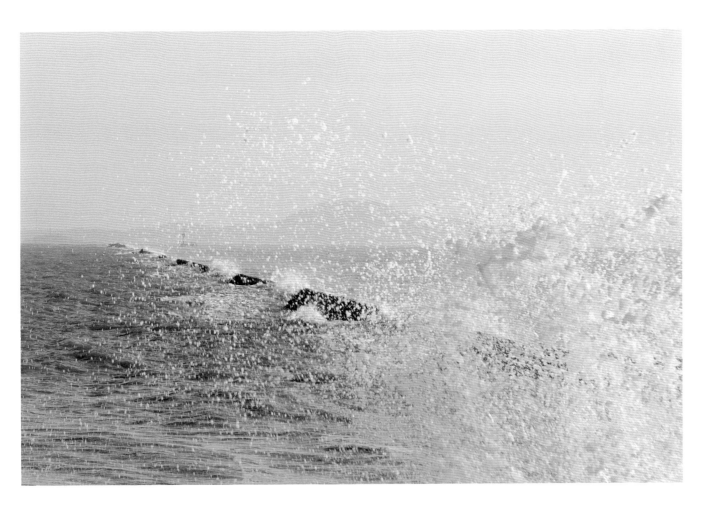

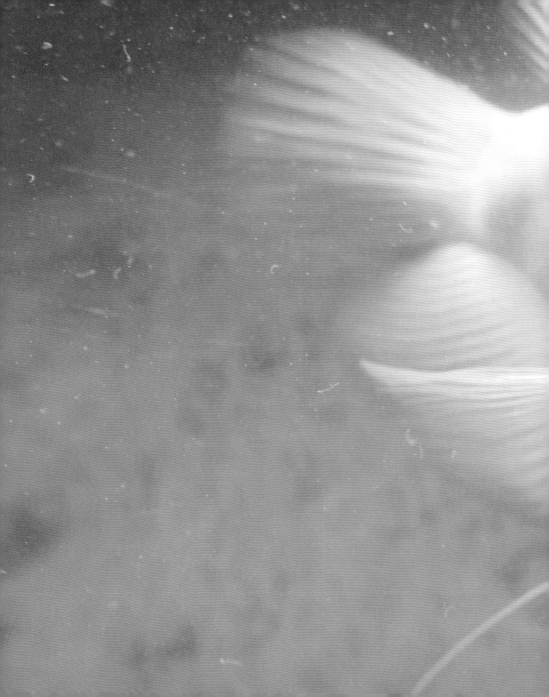

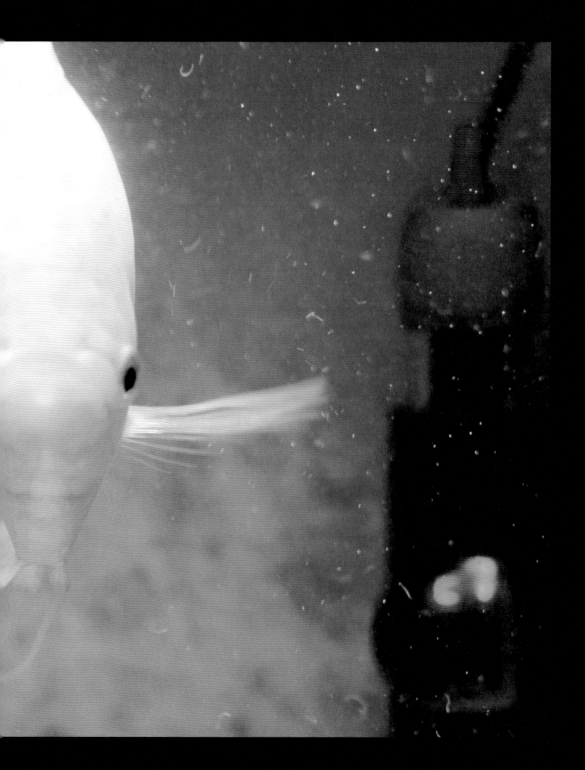

如维特根斯坦说："我找到了清澈的，没有漩涡的，没有巨大声响的泉水……"

不知为何，我总是被这句话关照。